나도
한번
써볼까?

●

따뜻한
손글씨

In

글씨를 배우기 시작하면서 처음 썼던 단어는 아마도 저의
이름이었던 것 같아요.
요즘은 꼭 먹과 붓으로 쓴 서예 작품만을 캘리그라피라고 지칭하진
않으니 그때부터 손글씨, 캘리그라피를 시작했다고도 할 수 있겠네요.
다이어리를 쓰면서부터는 여러 가지 도구를 구입하게 되었고,
그 도구에 따라 글씨체가 달라지는 것을 경험하며
나에게 맞는 펜을 찾아 쓰게 되었어요. 그런 일상의
나날들이 지금 생각하면 일종의 훈련이었던 것 같아요.

그림도 마찬가지예요. '잘 그린 그림'의 기준이 모호한 요즘에는
'내가 그린 그림', '내가 쓴 손글씨'가 그 나름대로 개성도 있고
예쁘게 보이는 것 같아요. 그래서 예전엔 손글씨나 손그림으로
다른 사람에게 마음을 전하는 일이 많았는데, 요즘은 컴퓨터와
모바일로 메일이나 메시지를 보내는 것이 더 익숙하고 편한
세상이 되었어요. 하지만 손글씨는 여전히 그 사람의 따뜻한
체온이나 감성을 느낄 수 있는 매체로서 컴퓨터나 모바일로는
대체 불가능한 매력을 가지고 있지요.

이 책은 여러분이 다시금 손글씨, 손그림을 그리는 일에 흥미를
느낄 수 있도록 영감을 줄 거예요. 그러나 무엇보다 저는 이 책이
여러분만의 멋진 손글씨를 완성하기 위한 재미있고 편안한
연습장으로 사용되길 바래요.
처음엔 제가 쓴 글씨들을 보고 따라 쓰는 것으로 시작할테지만
어느 정도 감을 잡은 후에는 이 책을 여백 없이, 여러분만의 글씨로
채워나가 주세요. 부디 손 때 팍팍 묻혀가며 이 책을 완성하길...

그럼 이제 따뜻한 손글씨로 여러분만의 책 만드는 여정을
시작해볼까요?!

- LARA ⌣

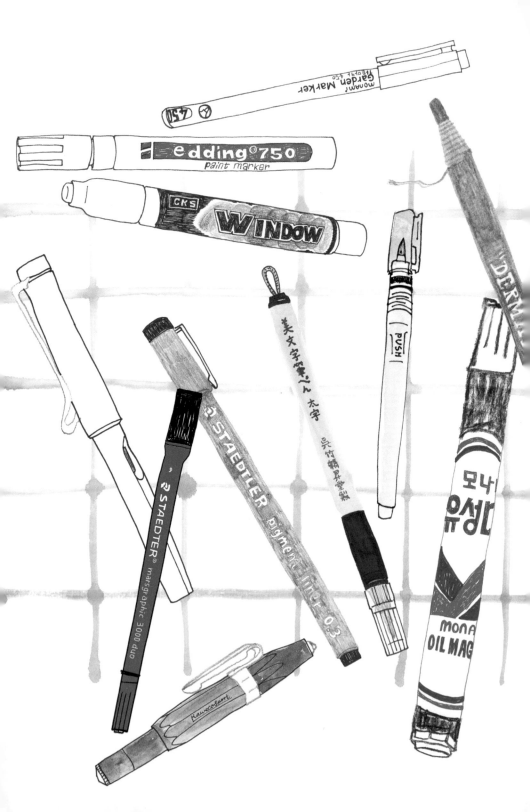

이제부터 자기만의
'따뜻한 손글씨'를 찾기 위한
여정을 떠나 볼까요.

도구 한 컵

도구는 많아도 좋겠지만
적은 양의 도구로도 다양한
글씨체를 표현할수 있어요.
이 한 컵으로도 충분하답니다.

20년 ←
지기 붓 친구

→ 얼결에
들어간
납작붓

→ 깎을 필요 없는
FABER-CASTELL의
9B 연필

STAE
DTLER
Pigment
liner

↓ Pentel

종이는 A4 용지나 서예용 한지,
드로잉북 등을 이용했어요.
여러 종이들을 사용해보면서 각자
가진 특성들을 느껴보고, 활용하면
좋아요.

세상에 글씨를 쓸 수 있는 도구는 너무나 많습니다.
하지만 나에게 딱 맞는, 내가 표현하고자 하는 바를
정확히 표현해주는 도구를 찾는 일은 쉽지 않죠.
그래서 일단 도구가 마음에 들면, 표현하고자 하는대로
잘 안 써지더라도, 될 때까지 연마하는 방법을 쓰기도
합니다.

나에게 맞는 도구를 찾는 것은 정말로 쉬운 일이 아니기
때문에 만약 나에게 딱 맞는 도구를 찾는다면 그것은
그 자체로 실력을 향상시키는 큰 동력이 되어줄 것입니다.
그만큼 도구는 실질적으로 중요한 역할을 합니다.

여기서는 흔하디 흔하지만 나에겐 그 무엇보다
믿음직스러운 작업 동료인 도구들을 소개해드리겠습니다.

여러분은 이 책에 소개된 것 외에도 각자 자신에게 맞는
다양한 도구들을 찾아서 알맞게 사용하시면 좋겠습니다.

또한 도구는 한꺼번에 사는 것보다 하나하나 장만하여
모으는 기쁨을 만끽해보는 것도 좋습니다. 새로운 친구를
만나듯 그렇게 설렘 가득 만나보세요. 그리고 내가 이렇게
글씨를 잘 썼던가? 생각하게끔 만들어주는 도구를,
여러분만의 작업 친구를 꼭 만나시길 바랍니다.

※ 이 책의 특징

1. 몇 안 되는 도구의 사용
2. 그러나 특별한 능력이 있는 도구들
3. 흔한 도구들
4. 그러나 다양한 글씨 표현

자, 그럼 어떤 것들이 있는지 살펴 볼까요

~따란~ **도구 소개**

- 펜이나 연필은 종류도 매우 많고 일반적으로 사용되는 것들이기때문에 이 책에도 사용되었지만 모두 소개하지는 않았습니다.

아무리 소문난 도구라도 나에게 맞지 않으면 소용이 없어. 이것 저것 써보고 나에게 맞는 도구를 찾아 보는 거야!

붓펜

난 붓모양을 한 펜 이야

壽文字筆ぺん 太字

Pentel Brush
모필로 된 붓펜으로 필력에 따라 갈라짐이 생겨 붓 느낌이 난다. 카트리지를 사용하여 계속 사용할 수 있고, 잉크가 충분히 나와 강약 조절이 가능하고, 붓의 이동이 자유롭다.

난 펜모양의 붓이야

KURETAKE 붓펜 XT2-10S
쿠레타케에서 나오는 붓펜의 종류는 다양하다. 인조모필 붓펜과 일반적인 붓펜의 중간 정도의 느낌이다. 사용하다 보면 속의 끝이 뭉개지는 점이 있다.

STAEDTLER® marsgraphic 3000 duo

STAEDTLER marsgraphic 3000 duo
양쪽으로 사용할 수 있는 펜
검은 뚜껑 쪽은 붓펜이고, 아래방향 파란 뚜껑 쪽은 싸인펜 이다. 잉크가 충분하게 나오는 펜이 아니어서 글씨의 마지막 부분은 그라데이션이 된다. 그래도 부드럽게 써지는 펜.

나도 붓모양을 한 펜인데.

KURETAKE WARTER BRUSH

쿠레타케 워터 브러시는 휴대용으로 좋지만
집에서 사용하기에도 편리하다. 몸통에 물을
넣어 중간에 표시된 'PUSH' 부분을 눌러주면
붓 쪽에서 물이 나온다. 사이즈는 大, 中, 小으로
나온다.

특품 황모필 5호 (세필 붓)

처음 글씨 연습을 한다면 세필 보다는
일반 서예붓을 추천한다. 글씨를 크게
쓰는 것이 글씨 연습에 좋기 때문이다.
글씨 쓰는 훈련이 되었다면 세필을
이용하여 섬세하게 쓰는 연습을 하면
좋다. 황모필은 사용감이 부드럽고
맑은 선을 표현하기도 좋다.

Blah
Blah Blah
어쩌고 저쩌고
쏙쏙쏙닥

da Vinci SPIN-SYNTHETICS

수채화용 붓으로 손으로 튕겨 보면 탄성이 좋다.
끝이 뾰족해서 얇은 글씨도 가능하다.
아크릴 물감과 먹물을 사용해도 큰 무리는
없지만 글씨 끝부분에 갈라짐이 있어, 글씨가
거칠게 표현된다.

황모필, 인조모

특품 황모필 보다 가격이 저렴하여
좋은 도구를 사용하기 전, 도구를 익히는
연습용으로 사용하기 좋다.

펜 매직
만년필

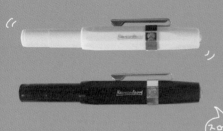

LAMY (calligraphy 촉)

라미 만년필은 촉이 다양하고
가격대가 부담이 없어 많이
사용되고 있다.
필기감이 부드럽고, 촉이 납작해서
굵은 선과 얇은 선으로 써져서
특히 영문 필기체를 쓰기에
적합하다.
잉크는 라미 전용 카트리지나
컨버터를 사용하여 충전할 수 있다.

주머니에
쏘~옥

난
국민 만년필

kawecosport (F, EF촉)

포켓용 만년필이라 휴대가 편리하여
필기용으로도 좋다. 촉은 기본(F)과 가는촉(EF)이
있다. 가는 촉이 기본 촉보다 필기감이 부드럽다.
잉크는 카베코 전용 카트리지를 사용한다.

난 형제들이
많아~ 그리고
물에도 끄떡
없다고~

monami 모나미 유성매직 (둥근촉)
가장 많이 흔하게 사용되는 매직.
펜보다 굵고, 큰 글씨를 쓰기에 좋다.

STAEDTLER pigment liner 0.3

STAEDTLER
pigment liner
(0.1 / 0.3 / 0.5촉 ▶ 이 책에 사용된 굵기)

스테들러 피그먼트 라이너 펜은
촉이 다양하여 원하는 굵기의
글씨를 쓰기에 좋다.
유성이어서 물에 번짐이 없어
수채화 작업시에도 좋다.

나야말로
국민애직

monami 모나미 생잉크 유성매직 (사각닙)
일반 사각닙 보다 촉 끝이 더 얇아서 사용감이
투박하지가 않다. 생잉크라서 촉이 촉촉한 느낌의
매직이다.

찰랑찰랑

SigmaFlo
생잉크 유성매직

etc...

유리, 금속, 플라스틱, 직물 등에
글씨나 그림을 그리는 도구들

＊ 세탁하거나 세척해도
지워지지 않는 전용 물감, 펜.

제이원

DERMATOGRAPH
diamond. ND1000
채점용 색연필 검은색.
거친 느낌의 글씨를 표현할 때
좋다.

제이원

1. monami 가든 마카 (유성)
 촉의 굵기 선택가능, 검은색, 흰색이 있음.
2. edding 페인트마카 (유성)
 촉의 굵기 선택가능, 여러가지 색상이 있음.
3. CKS 윈도우 마카 (수성)
 다양한 촉으로 선택가능, 색상도 여러가지 있음.
＊ 수성은 화장지나 물티슈로 쉽게 지워지고,
 유성은 시너나 아세톤으로 지워야 함.

KURETAKE fabricolor twin
지그 패브릭컬러 펜은 원단에
사용하는 펜이다. 트윈펜은
양쪽으로 사용가능하다. 한쪽은
얇은 펜, 한쪽은 브러시 펜으로
되어 있다. 다양한 색상이 있고,
원단에 원하는 글씨나 그림을
그리고 다림질해주면 세탁해도
지워지지 않는다.

KURETAKE
ZIG Fudebiyori Metallic
지그 메탈릭 브러시 펜 금색.
어두운 색 종이나 물감 위에
쓰기 좋은 펜.

Pébéo
vitrea 160
뻬베오 비트레아 라이너.
유리나 도자기에 사용하는 물감.
유리컵이나 그릇에 그리고
세척도 가능함.
· 자연건조 - 하루
· 오븐 - 50°로 1시간

Pébéo GUTTA
뻬베오 구타 라이너는
원단에 사용하는 물감.
몸통을 누르면 물감 끝에
달린 뾰족한 부분에서
물감이 나와 붓 없이 간편
하게 그림이나 글씨를 쓸 수
있다. 다 그린 후 헤어드라이
기로 말려주거나 완전 건조
후 다림질하면 된다.

Pébéo Setacolor
transparent
뻬베오 세타컬러.
직물에 사용하는 물감.
넓은 면적을 칠하거나
스탬프에 묻혀 직물을 찍을 때 사용하면 좋다.
그림이나 글씨를 쓰고, 완전 건조 후에 다림질
사용한 붓은 물에 세척.

따라 쓰며
내 글씨
탐색하기

여기 다양한 서체와 도구로 쓰인 아름다운
문장들이 여러분을 기다리고 있어요.

이 책의 서체들은 따로 수업을 듣지 않아도
누구나 쉽게 따라 쓸 수 있답니다.

과감하게 처음부터 끝까지 후루룩
써내려가도 좋고, 한 글자 한 글자 천천히
따라 쓰는 것도 좋아요. 따라 쓰면서는
사용하는 펜의 질감이나 특징을 느끼면서
자기만의 글씨로도 다시 한 번 써보세요.

따라 쓰는 것도 자기만의 손글씨를 찾아가는
한 과정이니 책이 더러워질까 걱정하지 말고
자유롭게 즐기면서 연습해보세요.

※ 자신있게 당당하게 써보세요.

괄호 - 일반 펜 0.3 (테두리를 그린 후 그 안을 채우기)

글씨 - STAEDTLER marsgraphic 3000 duo

아무렴
어드대
무소의
뿔처럼
···

TiP_ 한 번에 따라 쓰기 어렵다면
괄호 같이 글씨의 테두리를 얇은 펜으로
따라 그린 후 안을 칠하는 방법도 있어요-

한 개

열 개

백 개

천 개

만 개

한 개

열 개

백 개

천 개

만 개

✳ 글씨를 따라 써보고, 옆 빈 공간에도 연습해보세요.

축하해
고마워
귀여워
이쁘다
이쁜 당신
예쁘다
좋아해
사랑해
힘내
난 네편

축하해

고마워

귀여워

이쁘다

이쁜 당신

예쁘다

좋아해
ㅎ

사랑해

힘내

난 네편

✱ 글씨를 따라 써보고, 옆 빈 공간에도 연습해보세요.

L'Avenir
다가오는 것
다가오는 것

✱ Pentel 붓펜 사용.
 나만의 여러 글씨체로 빈 곳 가득 써보세요.
 위의 '다가오는 것'처럼 영화 제목으로 가득
 채워 나만의 영화 목록을 완성해도 좋겠어요.

L'Avenir

다가오는 것

다가오는 것

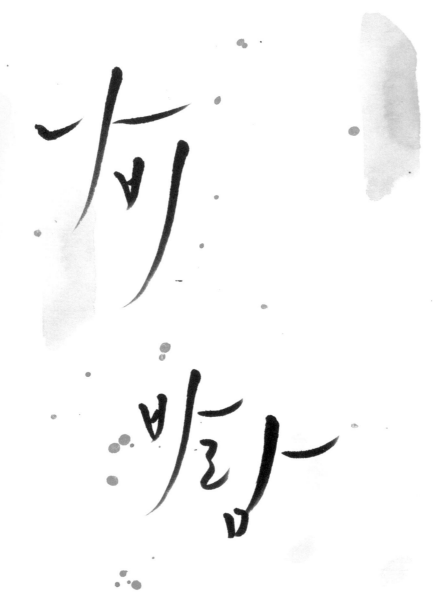

나비

바람

※ 기본적인 글씨 '나비'와 '바람'
 살랑거리는 느낌으로 율동감을 줍니다. 글씨의 끝처리를 뾰족하게 빼배주어
 날렵하게 표현하면 더욱 날아가는 듯한 느낌을 줄 수 있어요.

글씨 — STAEDTLER marsgraphic 3000 duo

※ 굵게 쓸 때는 손에 힘을 주어 쓰고, 얇게 쓸 때는 손에 힘을 빼고 쓰면서
손의 힘으로 글씨의 강약 조절을 연습해보세요.

그브리가

나비 나비

나비 바람

바람 바람

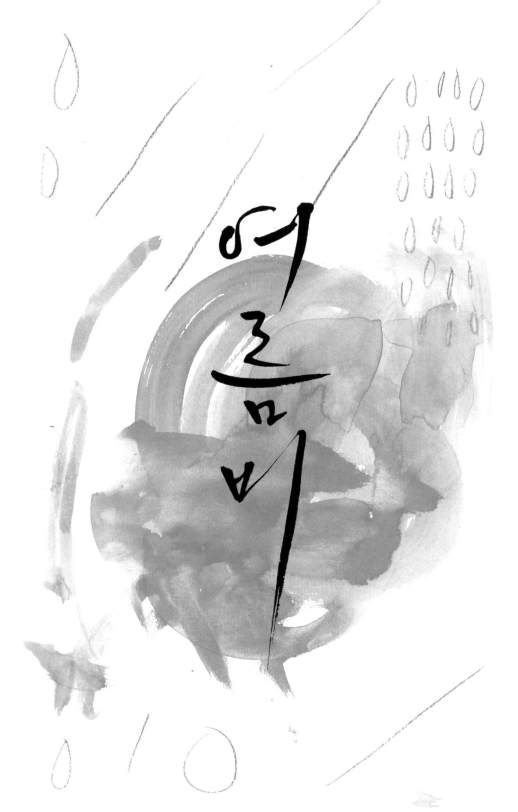

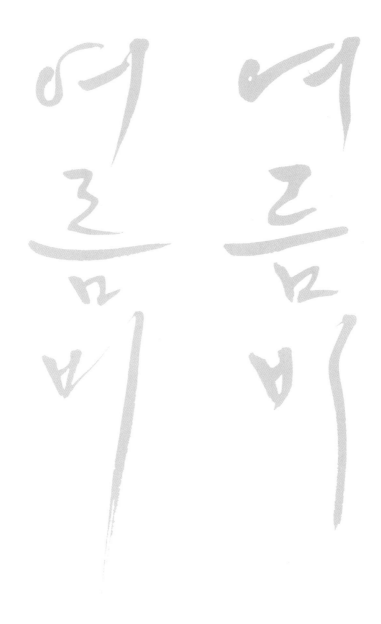

※ 황모필 5호, 먹물 사용
첫 번째 글씨는 비가 떨어지듯 힘찬 느낌으로 쓰고,
두 번째 글씨는 비가 흐르듯 부드러운 느낌을 살려 써보세요.

달콤한
발걸음

＊ Pentel 붓펜, STAEDTLER 펜
오른쪽에 글씨만 있는 테두리를 나뭇잎으로 꾸며 보세요.

불가사리
STARFISH

Clam
조개

바다는
다 받아줘서
바다래.

Pentel 붓펜

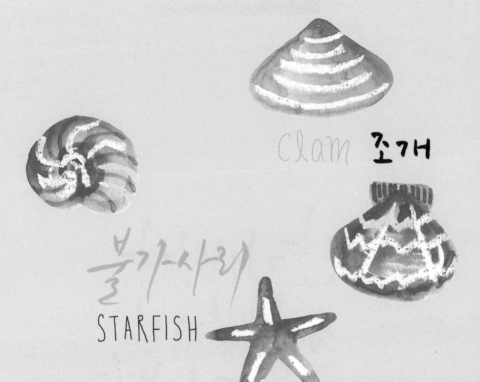

clam 조개

불가사리

STARFISH

바다는
다 받아줘서
바다래.

글씨 _ STAEDTLER marsgraphic 3000 duo

안개비가
하얗게
내리던 밤

Tip_ 붓펜을 세워서 쓰면 종이에 닿을 때
점이 찍힙니다. 그 점을 이용하는 건데,
점을 찍고 다음 획을 가늘게 쓰면서도
힘있고 자신감 있게 그어 보세요.
우연한 선에서 독특하면서 재미있는
서체를 만드실 수 있을 거예요.

느껴지가
눈앞에
느끼던 밤

DON'T WORRY

Beauty TIP 10

BEAUTY TIP 10

BEAUTY TIP 10

※ 3가지 도구 섞어서 쓰기
붓펜, 채점용 색연필, 일반 펜으로 각각의 질감을
살리면 동일한 도구로 쓰는 것보다 더 풍성한 느낌을
줄 수 있어요. 질감 외에 굵기가 다른 펜을 이용하여
굵기를 다르게 쓰는 것도 좋아요.

Walk with you

TIP- 화선지를 이용하면 번짐효과와 굵은 글씨를 표현하기에 좋아요.
먹을 갈 필요없이 선전먹물을 접시에 덜어 사용하면 편리하답니다.
황모필(세필)은 연습이 된 다음 사용하는 것이 좋고 처음 시작하기엔 크고
굵은 붓을 사용하는 것이 연습에 좋습니다. 여기에 따라 써보고 그 느낌대로
화선지에 옮겨 쓰면서 연습해보세요. 그러다 자신만의 글씨도 발견할
수 있을 거예요.

Girlish
Girl
Crush

영단어를 채워 보세요.
마치 아트워크처럼 말이죠.
별 것 아닌 수채화 자국도 근사한
배경이 될 수 있어요.
그리고 굵고 큰 글씨와 함께 얇고 작은
글씨를 같이 써주면 완성도가 높아져요.
자, 그럼 시작해볼까요?

당신
좋은실
대로

AS YOU Like it

※ 글씨를 쓰기 전에 종이의 면적을 보면서 글씨가
몇 줄로 들어갈지 계산해보고 씁니다.
영문을 쓴 후 생각처럼 나오지 않고, 글씨 사이에
공간이 (회색으로 칠해진) 생기면 전체적으로 균형이
맞도록 한글을 써 넣거나 그림으로 공간을 채워 줍니다.

당신 좋으실 대로
AS YOU Like it

Life's
but a
warking
Shadow,
a poor
Players...

—macbeth

맥베스.제5막 제5장

인생은 걸어다니는 그림자, 가련한 배우다.

Life's
but a
warking
Shadow,
a poor
Players...

–macbeth

맥베스 제5막 제5장

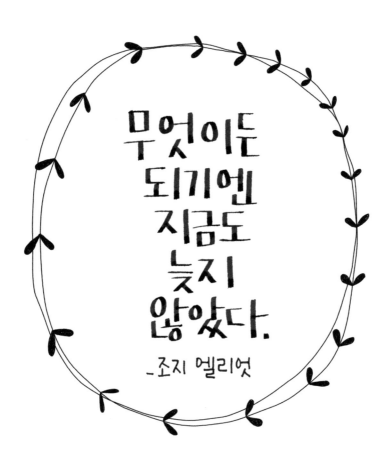

무엇이든
되기엔
지금도
늦지
않았다.

-조지 엘리엇

※ LAMY 라미 Calligraphy 촉
STAEDTLER 스테들러 pigment liner 펜

무엇이든
되기에
지금도
늦지
않았다.

조지 엘리엇

금이라고 해서 다 반짝이는 것은 아니며,
헤매고 다니는 자가 모두 길을 잃은 것은
아니다. 오래되었어도 강한 것은 시들지
않으며, 깊은 뿌리엔 서리조차 닿지
못하리라.

_ 반지의 제왕, J.R.R. 톨킨

금이라고 해서 다 반짝이는 것은 아니며,
헤매고 다니는 자가 모두 길을 잃은 것은
아니다. 오래되었어도 강한 것은 시들지
않으며, 깊은 뿌리엔 서리조차 닿지
못하리라.

_ 반지의 제왕, J.R.R. 톨킨

※ 만년필 기본촉 사용. 일반펜(0.5)으로 연습해도 좋아요.

✳ 다른 펜으로도 써보고 펜마다 조금씩 달라지는 글씨체를 느껴 보세요.

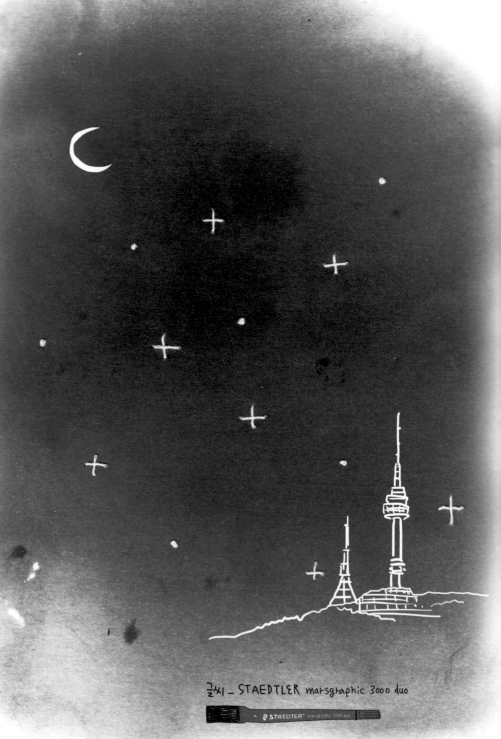

굵기 _ STAEDTLER marsgraphic 3000 duo

달달
무슨 달
손톱같이 얇은 달

어디 어디 떴나
남산 위에 떴지

두근두근 ♡♡
쿵쿵·쿵쾅쿵쾅
발그레

밤을 걷는
선비

고소
고소
고소미

나빌레라

구수 구수
구수해

밤

내 마음이
보이나요?

달짝지근
짭잘쫀득

바람이 분다

안알려줌

오동통통
쫄깃쫄깃

글씨 - STAEDTLER marsgraphic 3000 duo

낙서하기

두근두근 ♡♡ 밤을 걷는
쿵쿵 쿵쾅쿵쾅 선비
발그레

고소
고소
고소미 나빌레라

꾸수 꾸수 내마음이
꾸수해 밤 보이나요?

바람이 분다

달작지근 오동통통
짭쪼름 쫄깃쫄깃
안알랴줌

바람이
분다
서러운
마음에
텅 빈 풍경이
불어온다

— 이소라. 노래 '바람이 분다' 중에서

바람이
불고
거친
마음에
텅 빈 풍경이
놓여온다

땡큐
베리
머치
Thank
you
very
much

✱ 사각닙 매직 _ 매직의 촉에
두껍게 나오는 부분과 얇게 나오는
부분을 이용하여 글씨의 두께를
조절하며 써보세요.
촉의 어느 면이 자신이 생각한 글씨와
비슷하게 나오는지 매직을 이리저리
굴리며 써보세요.

※ 매직이 다음 장에 배어날 수 있으니 뒤에 종이 한 장을 덧대고 쓰세요-

※ 앞 장의 매직이 배어날 수 있어 비워 두었으니, 매직 자국을 배경 삼아 자유롭게 연습해보세요.

매일
행복하지
않지만
행복한 일은
매일 있어.

- 곰돌이 푸

美文字 太字
吳竹 筆

쿠레타케
붓펜

사랑이란 감정은
함께 있을 때보다
혼자 있을 때 더욱
커진다

자연은 바라만 봐도 좋고
봐도 봐도 질리지 않아.
나도 그런 사람이면 좋겠어.
그냥 좋은 사람.

흔들리지 않고
피는 꽃이 어디
있으랴

— 사람의 마을에
꽃이 진다.
도종환

흔들리지 않고
피는 꽃이 어디
있으랴

— 사람의 마을에
꽃이 진다.
도종환

인생은 흘러가는 것이 아니고
성실로써 이루어져 가는
것이라야 한다. 우리는
하루하루를 보내는 것이 아니고
내가 가진 무엇으로 채워져
가는 것이라야 한다.

— J. 러스킨 (John Ruskin)

안목이 크면
천지가 작아보이고,
마음이 높으면
태산이 낮아 보인다.

— 이상정 1711~1781

절망은 인간의 삶을 이해하고
정당화시키려는 진지한 시도의
결과이다. 절망은 삶을 덕망과
정의와 이성으로 살아가고 책임을
완수하려고 진지하게 노력한 결과로
생겨난다. 절망의 이편에는
아이들이 살고 있고, 저편에는
깨어난 자들이 살고 있다.

- 삶을 견뎌내기. 헤르만 헤세

* 쿠레타케 붓펜 사용
 긴 문장의 글은 글자 크기에 신경쓰면서 써야 합니다.
 점점 커지거나 작아지거나 글씨체가 달라지지 않도록 말이지요.
 한 줄 쓰고 나서 전체 한 번 보고, 쓰고 또 전체를 보면서
 서두르지 않고, 천천히 집중해서 써 보세요-

절망은 인간의 삶을 이해하고
정당화시키려는 진지한 시도의
결과이다. 절망은 삶을 덕망과
정의와 이성으로 살아가고 책임을
완수하려고 진지하게 노력한 결과로
생겨난다. 절망의 이편에는
아이들이 살고 있고, 저편에는
깨어난 자들이 살고 있다.

— 삶을 견디내기. 헤르만 헤세

지옥을 만드는 방법은 간단하다
가까이 있는 사람을 미워하면 된다
천국을 만드는 방법도 간단하다
가까이 있는 사람을 사랑하면 된다

-백범 김구-

온화하고
감정과 재치가
넘치고, 남에게
신뢰심을 일으키는 표정,
음성은 뚜렷하고 충만하여
잘 어울리며, 굵직하고 힘찬
베이스가 귀를 꽉
채우고 가슴에 울려드는 것.
한결같고 부드러운 명랑성과
더 참되고 소박한 애교,
더 자연스럽고도
고상한 춤씨로
가꾸어진 재능
―고백. 장자크 루소

온화하고
감정과 재치가
넘치고, 남에게
신뢰심을 일으키는 표정,
음성은 뚜렷하고 충만하여
잘 어울리며, 굵직하고 힘찬
베이스가 귀를 꽉
채우고 가슴에 울려드는 것.
한결같고 부드러운 명랑성과
더 참되고 소박한 애교,
더 자연스럽고도
고상한 취미로
가꾸어진 재능
-고백, 장자크 루소

야
앎이
나에게로 오자
뜨거운 눈물로
그를 힘껏 끌어
안았다.

앎은 나에게 진실과는 좀 다를 수는
있어도 진실되게 다가왔다.

-Pentel 붓펜, 펜

아
람이
나에게로 오자
뜨거운 눈물로
글을 힘껏 끌어
안았다.

앎은 나에게 진실과는 좀 다를 수는
있어도 진실되게 다가왔다.

인간은 외부와
연결되고자
하는 욕망과
혼자만의 시간과
공간을 추구하는
정반대의 욕망을
동시에 갖고 있다.
중요한 것은
이 두가지 욕망의
균형점을 찾는 것이다.

—속도에서 깊이로. 윌리엄 파워스

인간은 외부와
연결되고자
하는 욕망과
혼자만의 시간과
공간을 추구하는
정반대의 욕망을
동시에 갖고 있다.
중요한 것은
이 두가지 욕망의
균형점을 찾는 것이다.

걱정을 해서
걱정이 없어지면
걱정이 없겠네

−티베트 속담

lamy calligraphy 1.5촉

걱정을 해서
걱정이 없어지면
걱정이 없겠네

−티베트 속담

핵심을 찾아
헤매면 헤맬수록
핵심은 확실함을 잃고
모호해져 버린다.

— 침묵에 다가가기 . 블랑쇼

핵심을 찾아
헤매면 헤맬수록
핵심은 확실함을 잃고
모호해져 버린다.

— 침묵에 다가가기 . 블랑쇼

가사자락 걸치고 꽃숲을 맞이하니
오고가는 인연이 서로 같지 않네.
머리털은 오늘따라 희긋희긋 늙어가고
꽃들은 예전처럼 다시 붉게 피는구나.
아름답고 어여쁜 꽃 이슬따라 사라지고
저녁바람 불어 오면 고운면기 흩어질것.
하필이면 잎이 다진 그때가 되어야만
모든 것이 덧없어 허무한 줄 알겠는가.

ー계송 중에서

쿠레타케 붓펜

마음을 정복한
사람에게는, 마음이
가장 좋은 친구가 된다.
하지만 그러지 못한
사람에게는, 그 마음이
큰 적으로 남는다.

ㅡ 바가바드 기타

마음을 정복한
사람에게는, 마음이
가장 좋은 친구가 된다.
하지만 그러지 못한
사람에게는, 그 마음이
큰 적으로 남는다.

—바가바드 기타

가장
좋은 약은
모든 생각을
내려두고,
이불 속에
몸을 맡기는 것

가장 좋은 약은 모든

흔들린 촛불
시시한 이유
하찮은 걱정
이끌린 눈동자
고단한 발걸음
지속적인 삶

* Pentel 펜텔 붓펜 _ 매끈한 A4용지
글씨의 두께에 강. 약을 주어 굵고, 얇게 변화를
주면서 써보세요. 리듬감 있고 밋밋하지 않은 글씨체를
만들 수 있어요.

흔들린 촛불
시시한 이유
하찮은 결말
이끌린 눈동자
고단한 발걸음
지속적인 삶

아찔한 하이힐
적잖은 설렘
라벤더 향기
그날의 분위기
자욱한 안개
느긋한 말투
오똑한 콧날

* pentel 펜텔 붓펜 _ 저렴한 거친 재질의 A4용지
글씨 느낌 비교 : 앞 장은 다른 A4용지보다 가격이 높고,
매끈하고 부드러운 재질의 종이에 쓴 글씨이고, 위의 글씨는
저렴한 A4용지에 쓴 것으로 다소 거친 느낌입니다. 글씨를
봐도 차이가 나는데, 매끈한 종이의 글씨가 더 부드럽고 얇은
선의 표현이 잘 됩니다. 거친 재질에 쓴 글씨는 다소
투박하지요?! 뭐가 더 좋다기보다 여러 종이에 써보고
종이마다 달라지는 글씨체를 느껴보세요.

※ 왼쪽의 글씨를 참고하여 자신만의 글씨로 써보세요. 또는 다른 단어들을 나열해도 좋아요.

다양한 글씨
모색하기

손글씨는 뛰어난 스킬을 익히는 것도 필요하지만
자기만의 개성을 갖는 것이 중요합니다.
이번 파트에서는 먼저 다양한 서체들을
감상해보면서 나는 이 글씨를 어떻게 쓸까
머릿속에 그려 보세요.
뒤쪽에 따라 쓰는 페이지에 따라 써보고
또 빈 공간에는 비슷하게 혹은 전혀 다르게 쓰는
연습을 해보세요.

글씨인지 그림인지 낙서인지 헷갈리는 재미있는
글씨체들도 만나보실 수 있을 거예요.
글씨로 모양을 잡아가며 마치 그림처럼 꾸미거나,
글씨와 그림을 조합해서 작품으로 만들 수도
있습니다. 또한 '솔방울 나뭇가지 붓'(?)과 같은
자연의 도구를 활용해 독특한 분위기의 글을 쓸
수도 있답니다.

이제부터 여러분도 마음껏 이 책의 빈 곳을
채워가면서 내가 쓸 수 있는 다양한 글씨 찾기에
도전해보세요.

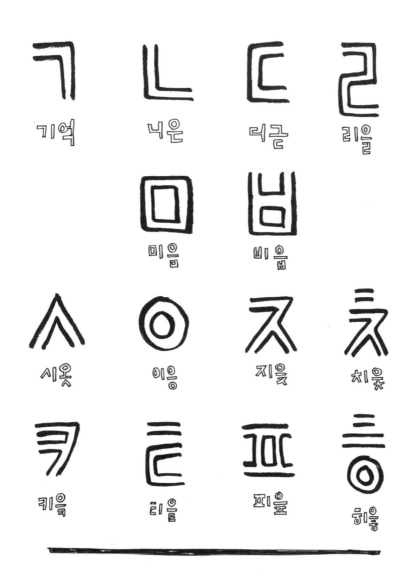

ㄱ 기역　ㄴ 니은　ㄷ 디귿　ㄹ 리을

ㅁ 미음　ㅂ 비읍

ㅅ 시옷　ㅇ 이응　ㅈ 지읒　ㅊ 치읓

ㅋ 키읔　ㅌ 티읕　ㅍ 피읖　ㅎ 히읗

ㄲ 쌍기역　ㄸ 쌍디귿　ㅃ 쌍비읍　ㅆ 쌍시옷　ㅉ 쌍지읒

다양한
글씨

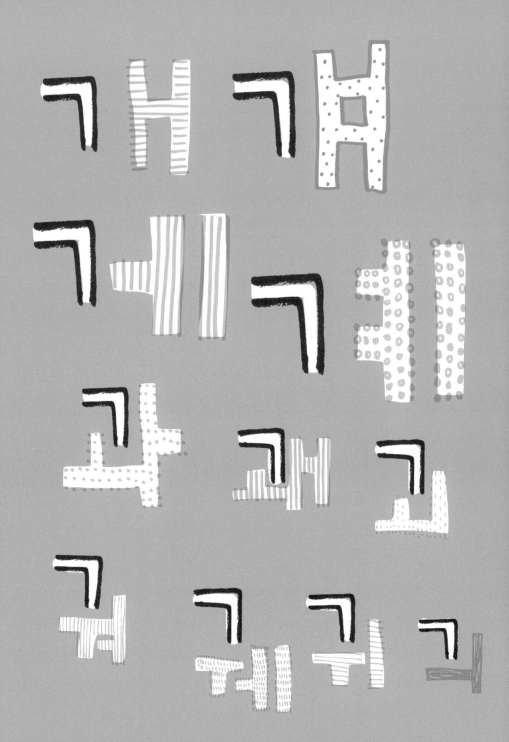

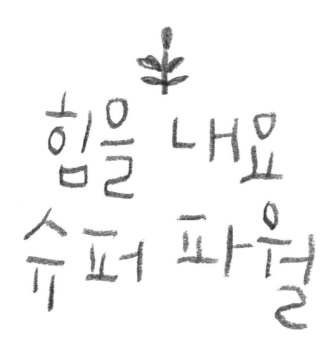

힘을 내요
슈퍼 파워

✳ 왼손으로 글씨쓰기 (FABER-CASTELL 9B사용)
오른손을 쓰는 사람에게 왼손으로 글씨를
잘 쓰는 일은 쉽지 않습니다. 하지만
연습을 통해 어렵지 않게 쓸 수 있고,
약간의 서툰 느낌은 글씨를 많이 써보지
않은 아이의 글씨체 느낌도 든답니다.

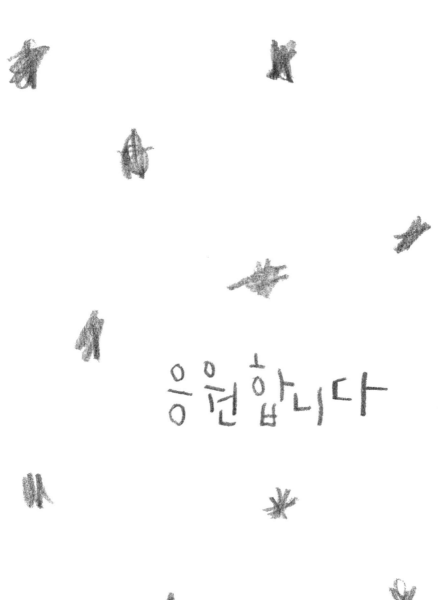

응원합니다

GOOD
TO

LUCK
YOU

GOOD
TO

LUCK
YOU

같은 글씨 다른 느낌

덩어리감을 달리 주어
여러가지로 표현하기

같은 글씨도 덩어리감을 어떻게 줄지 위치에 따라
느낌이 많이 달라요. 오른쪽에 있는 문장을 세 가지로
덩어리감을 달리 해봤어요. 느낌이 어떻게 달라지는지
보시면 느낌이 올 거예요.
작업해야 할 배경의 비율에 따라 글씨의 위치를 달리
적용할 수 있어요.

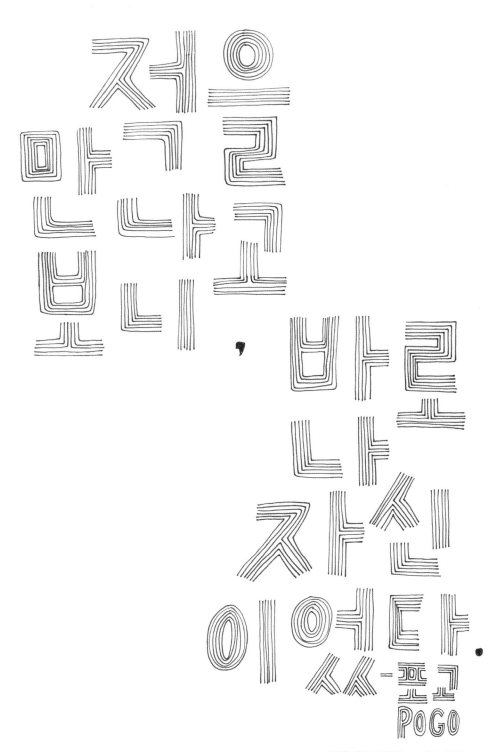

저울로 만그고 만그고 만보기 나구니, 바르 나자신 이어타 ㅆ-ㅍㄱ
POGO

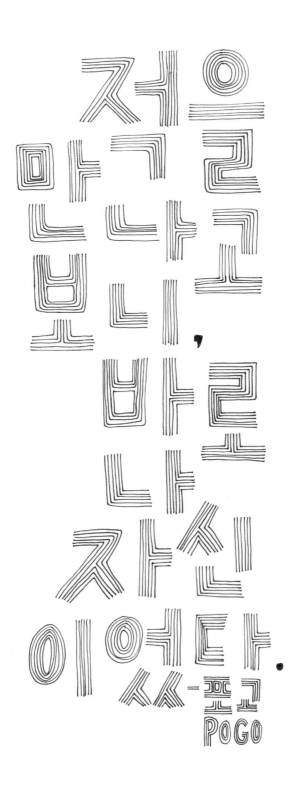

제오

만그러

늘라고

보니바람

나서

이어다.
ㅆ-ㅍㄱ
POGO

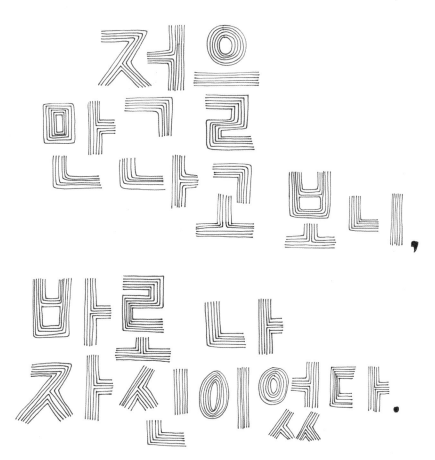

저을
만그르
먼나고 보니,
바로 나
자선이어있었따.

— 포고 POGO

Woe doth
the heavier sit
where it perceives
it is but faintly
borne. →

불행은,
견디는 힘이
약하다는 것을
간파하면 더욱더
무겁게 내리누른다.

= 셰익스피어

리차드 2세. 제1막 제3장

불행은,
견디는 힘이
약하다는 것을
간파하면 더욱더
무겁게 내리누른다.

= 셰익스피어

리차드 2세. 제1막 제3장

멀어서 못간다함은
아직 갈 마음이
부족한 것이고,
마음이 간절하면
먼 거리도 마다하지
않는다.

_논어 . 자한편

인자하고
정이 많은 사람이
배움을 좋아하지 않으면,
어리석고 맹목적이
되기 싶다.

- 논어 . 양화편

멀어서 못간다함은
아직 갈 마음이
부족한 것이고,
마음이 간절하면
먼 거리도 마다하지
않는다.

_논어. 자한편

인자하고
정이 많은 사람이
배움을 좋아하지 않으면,
어리석고 맹목적이
되기 싫다.

_ 논어 . 양화편

YOU'RE GONNA BE OKAY. IT'S GONNA BE ALRIGHT. LIFE GOES ON.

괜찮을 거예요.
다 괜찮을 거예요.
삶은 계속 되요.

WE
WISH YOU
A
merry
Chistmas

황오필 5호 사롱

Pentel
붓펜

사각닙
매직

작업한 글씨를 컴퓨터에서
흰색으로 변환.

✱ 글씨로 모형 만들기
보통 '커피 coffee' 글씨로 찻잔 모양을
만들어 쓴 것을 많이 볼 수 있었을 거예요.
원하는 모양을 연필로 스케치하고 그 안을
글씨로 채운 후 빈자리는 글씨 내용과
관련된 소품 그림이나 내용과 상관
없이 도트를 이용하면 쉽게 채울 수
있어요.

YOU'RE GONNA
BE OKAY.
IT'S GONNA
BE ALRIGHT.
LIFE GOES ON.

괜찮을 거예요.
다 괜찮을 거예요.
삶은 계속 도요.

IN EARLY
AUTUMN

KURETAKE 쿠레타케 워터 브러시 사용

'CHECK'

체크

check

바둑판 무늬

⟶

* 워터브러시 _ 칠하거나 쓰거나 그을수록
 물감이 점점 흐려져서 종이에 물기가
 마르기 전에 빨리 다시 물감을 발라
 쓰면 자연스럽게 번져 이어서 쓸 수
 있어요.

our love forever

our love

우리 사랑
영원히

AUTOSUGGESTION

DAY BY DAY, IN EVERY WAY
I'M GETTING BETTER AND
BETTER — EMILE COUÈ

나는 모든 면에서 날마다 나아지고 있다.
— 에밀 쿠에

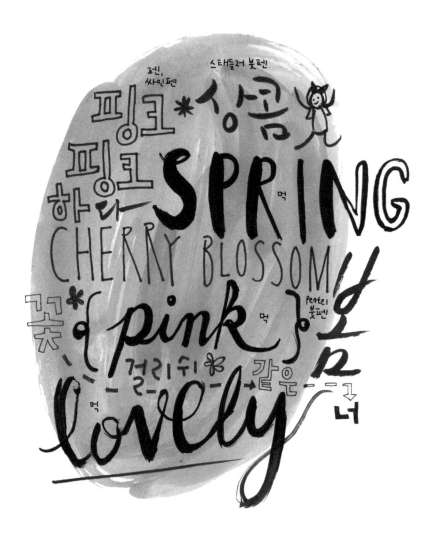

※ 덩어리감 있게 글씨 뭉쳐 쓰기—
먼저 굵고 큰 글씨를 쓴 다음에
작은 글씨로 빈 칸을 채우듯이 써 나가
보세요.

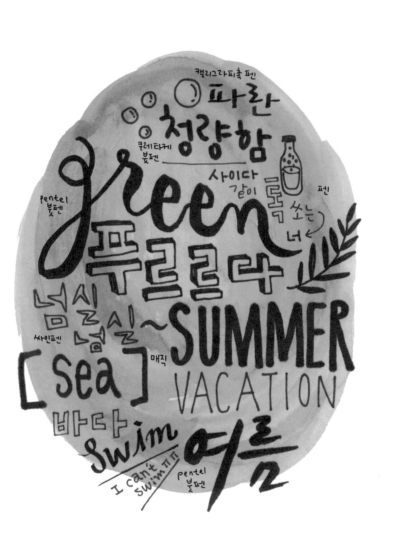

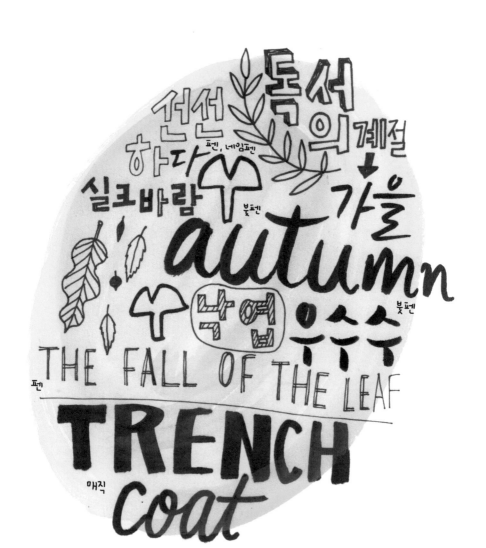

독서
선선의계절
하다 펜, 네임펜
실크바람
붓펜
autumn
가을
THE FALL OF THE LEAF
펜
붓펜
TRENCH
매직
coat

autumn

가을

선

THE

coat

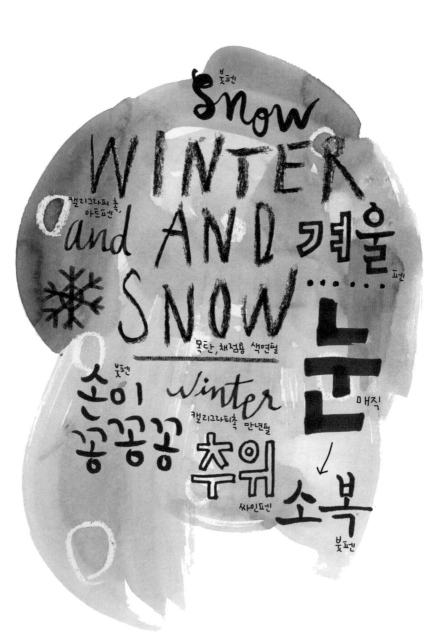

BLACK
DIAMOND
THE ORIGINAL
/100%

다이아몬드

DERMATO GRAPH

DIAMOND
*NO 1000

채점용 색연필 | 채점용 색연필

DERMATOGRAPH ** DIAMOND *NO1000

※ 채점용 검은색 색연필로 칸을 채워 칠해보고, 글씨도 써보면서 낙서해보세요.

자유롭게
낙서하기

노트에 끄적끄적, 다이어리에 끄적끄적,
낙서하는 일에는 특별한 기술이나 긴장감이
필요 없습니다. 하지만 낙서를 하다보면
꽤나 창의적인 아이디어가 떠오르기도 하고,
예술적인 페이지가 만들어지기도 하지요.

이번에는 신나게 낙서해보는 시간입니다.
낙서하듯 자유롭게 글씨도 쓰고 그림도
그려보세요.
머릿속에 떠오르는 생각들을 꺼내어 글로
표현해보세요.

연필로, 매직으로, 색연필로, 물감으로,
집에 있는 모든 글쓰기 도구들을 활용해보고
다양한 글씨체로 써보면 좋겠네요.
그러다 보면 자연스럽게, 자기도 모르는
새로운 글씨체를 발견할 수도 있을 거예요.

바탕을 연필로 칠하고
글씨를 쓰거나 지우개로
지우며 글씨를 써보세요.

펜, 붓펜, 연필, 컬러펜스,
수정액(화이트), 물감, 매직
그 어떤 것으로 써도 좋아요.

종이를 오려서 붙이면
어떨까요? 원단도
좋겠어요.

단어도
아무글이던지 좋습니다. 글씨를 쓸 때
손바닥에 연필이 묻을수도 있습니다.
마구막 묻히면서 해보세요. 아이처럼 :)

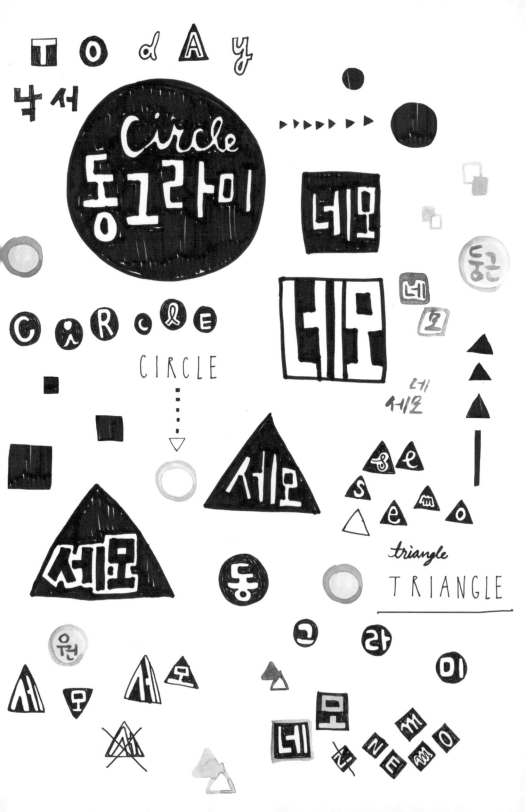

Kuretake
쿠레타케 붓펜

美文字筆ぺん 太字
呉竹精昇堂製

Kuretake
쿠레타케 붓펜

米 낙서에 사용한
도구들을 그리거나 도구들
이름을 따라 쓰기도 하고,
도구를 사용했을 때의 느낌과
장단점도 적어 보면서
낙서해보세요.

STAEDTLER
Pigment liner 0.3 | 0.5

Staedtler
~~STAEDTLER~~
STAEDTLER
Pigment liner 0.3 | 0.5

스테들러 라이너펜은 번지지 않아
물을 사용하는 작업에 적합해요.
물론 때때로 펜이 번지는 것이 멋스러울
때도 있으니 그럴 때는 잉크펜을
사용하시면 되요.
이번 낙서에는 얇은 글씨와 작은 면적
칠하는 데에 사용했어요.

Square
Square
NEMO

Square Square

'Kuretake'
water brush

따로 물을 받아 사용하지 않아도 되는
쿠레타케 워터 브러시. 크기는 (붓굵기)
소.중.대가 있고 평붓이 있어요.
여기에선 중(간) 크기를 사용했어요.
사용하면서 조금씩 물이 나와 농도가 점점
흐려져요. 그래서 그 점을 이용하여 자연스럽게
다른 색을 붙여 ~~물이~~ 이어지게 할 수 있어요.

매직으로
낙서하기

◎ 전체적인 스케치나 구상은 생략하고
 즉흥적으로 꾸며나간다.

◎ 1번부터 6번 순으로 낙서를 진행했다. →

◎ 라디오나 TV, 영화 등을 틀어 놓고 들리는
 단어나 문장을 1번처럼 큰 면적으로 낙서를
 시작한다.

◎ 2번처럼 역시 넓은 면적에 다른 투시로
 낙서를 한다.

◎ 귀를 열어 둔 채 기억에 남는 단어나 문장을
 계속해서 쓴다.

◎ 공간에 맞게 투시를 주면 좀 더 동적인 낙서가 된다.
 (연필로 공간에 맞게 투시를 주어 칸을 나눈 후에
 그 칸 안에 글씨를 넣는다)

◎ 빈 칸을 채우듯 면적들을 쪼개어 쓴다.

◎ 즉흥적으로 빈 면적을 칠하기도 하고 선으로 면적을
 만들어 메우면서 재미를 준다.

◎ 큰 글씨나 빈 곳을 얇은 펜으로 꾸며 밀도를 높여 준다.

◎ 계속 이런 연습을 하면 메우는 요령이 생기고
 매번 다른 작업물을 만들어 낼 수 있다.

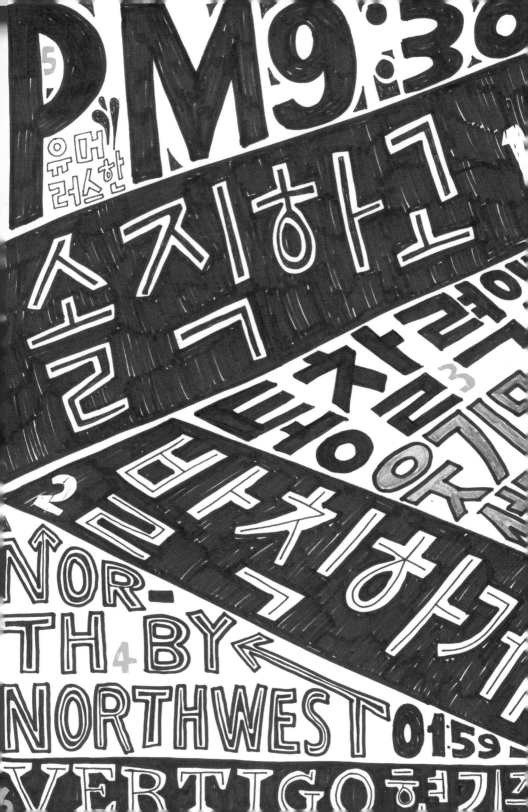

※ 얇은 종이에 매직을 사용할 경우 잉크가 뒤에 스며들어 배어날 수 있어 유의하세요.

good

米 다양한 도구로 자유롭게 낙서해보세요.

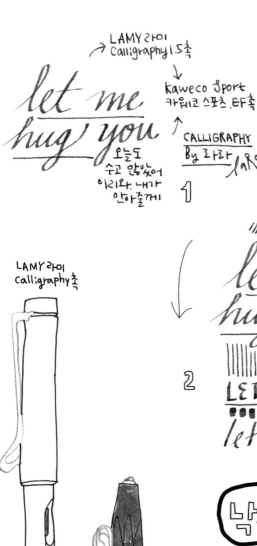

LAMY 라미
→ Calligraphy 1.5촉

let me
hug you

→ kaweco Sport
카웨코 스포츠 .EF촉
↑
CALLIGRAPHY
By 라라 laRa

오늘도
수고 많았어
이리와. 내가
안아줄게

1

LAMY 라미
Calligraphy 촉

Kaweco Sport
카웨코 스포츠 타E촉

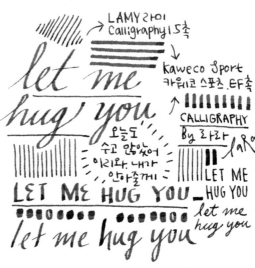

LAMY 라미
→ Calligraphy 1.5촉

let me
hug you

→ kaweco Sport
카웨코 스포츠 .EF촉
↑
CALLIGRAPHY
By 라라 laRa

오늘도
수고 많았어
이리와. 내가
안아줄게

LET ME
HUG YOU

let me
hug you

LET ME HUG YOU

let me hug you

2

낙서 하기~

낙서하기 어렵지 않아요~ 아무거나
한가지 단어만으로 종이를 가득 메꾸면 끝~
저는 낙서할 펜 이름을 이용해서 써봤어요.
(▲위 사진) 이런식으로 낙서하면서 계속 쓰면
저절로 연습이 된답니다. 그리고 종이 가득 채우면
아마 뿌듯하실 거예요. 어느 정도 채워지고
글씨와 글씨사이에 글씨쓰기 애매한 부분은
선으로 꾸며 주면 한층 밀도 높은 낙서가 될
것이어요~ 'ㅅ' 그럼 주위를 둘러보거나 들리는
소리 중에 이거다! 싶은 단어나 문장을 써보세요.

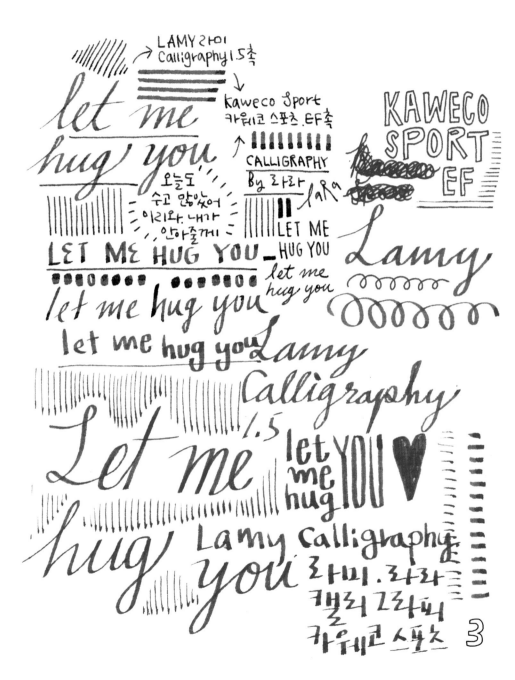

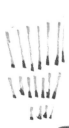
※ 다양한 도구로 자유롭게 낙서해보세요.

thanks

납작펜

납작펜

oh super

Oh SUPER

I want Sally

SUPER

C want Sally

Super

시가님

시가님

art pen

Super

art pen

you and my

time art

you

and my

pen

people art line oh Sally

매직 매직

Super art line oh my lever

Super

88010 836

BROAD
LINE

유성매직

아트펜

아트펜

SUPER

Super

PERMANENT

S 아트펜

MARKER

ROTRING

SUPER

남작 남작

MARKER

SUPER

✻ 도구들을 사용해보면서 특징을 발견하며 종이를 가득 채워 보세요. 여느 아트북도 부럽지 않을 거예요.

내 글씨 찾아가기

세상에 많고 많은 예쁜 글씨들이 있지만 무엇보다
자신만의 색을 지닌 '내 글씨체'를 갖는 것이
중요합니다.
하지만 처음부터 프로처럼 마치 살아있는 듯한
생명력이 느껴지는 멋진 글씨를 써야 한다는
부담감을 갖지는 마세요.
다른 사람의 글을 따라 쓰고 책을 읽다 멋진 문장이
나오면 써보고, 또 문득 떠오르는 아이디어들을
노트에 적다보면, 자기도 모르게 자신이 편하게
즐겨 쓰는 글씨체를 발견하게 될 거예요.
천천히 써보고 빨리도 써보고 다양한 방법으로
연습해보세요.
자신이 닮고 싶은 글씨를 따라 쓰면서 조금씩
변형해가며 자기 것을 찾아가는 것도 좋아요.

내 글씨를 찾아가는 여정이 심심하거나 어렵지
않도록 재미있는 페이지를 준비했습니다.
다이어리나 책 커버에 수정액으로 그림도
그려보고, 윈도우 마카로 창문에 마음에 드는
글귀도 써보세요.
엽서나 선물 태그에 짧은 글을 써서 지인에게
선물도 해보세요. 손으로 글을 쓰는 것이 점점 더
즐거워질 거예요.

다양한 글씨로 필사하면
글씨 연습도 되고, 글쓰기 공부도
되고 일석이죠.

FRIEDRICH WILHELM NIETZSCHE

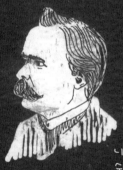

니체 할아버지 초상화.
수정액으로 얼굴과 어깨
전체를 칠하고, 그 위에
형태를 알아볼 수 있게
펜으로 그림을 그림.

니체 책에서 마음에 와 콕 박힌 것들을
옮겨 썼다. 니체할아버지는 나에게 적잖은
충격이었고, 동시에 반가웠으며, 그런 존재에
행복과 기쁨을 느꼈고, 책을 펼치는 건 그의 세계를
탐험하고 친구가 되어 만나는 것 같아 무척 즐거웠다.

내 글씨
찾아가기

366.

"자기 자신을 원하라"

활동적이며 성공적인 본성을 가진 사람들은,
"너 자신을 알라"는 격언에 따라 행동하는 것이
아니라 자신을 원하라, 그러면 너 자신이 될 것이다
라는 명령이 마치 눈앞에 아른거리고 있는 것처럼
행동한다. — 운명은 그들에게 항상 선택을 허용해주었던
것처럼 보인다; 반면에 비활동적이며 관조적인
사람들은 삶에 발을 내디뎠던 그 순간 자신들이
한 번 선택했던 것이 어떠한 것인지 되새긴다.

─니체. 인간적인 너무나 인간적인 Ⅱ. 여러가지 의견과 잠언

＊ 마음에 드는 니체의 글귀를 적어 보세요. 아무거나 좋습니다.

노트
꾸미기

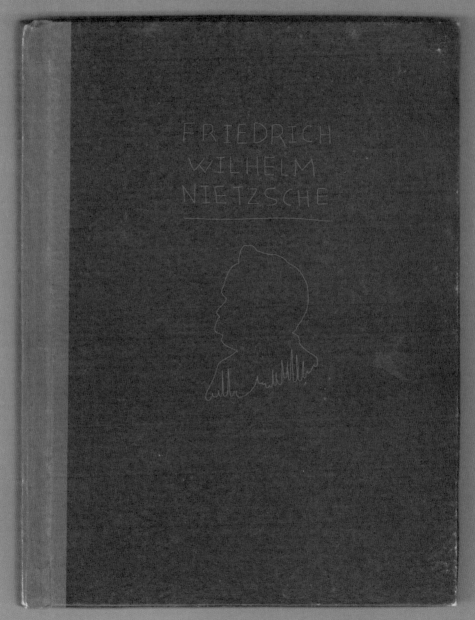

FRIEDRICH
WILHELM
NIETZSCHE

✳ 수정액으로 가이드 라인 위에 따라 써보고,
그림 선 안을 칠해서 초상화 그림을 완성해보세요.

WINDOW PAINTING

윈도우 페인팅 : 유리에 그림이나 글씨로 꾸미기.

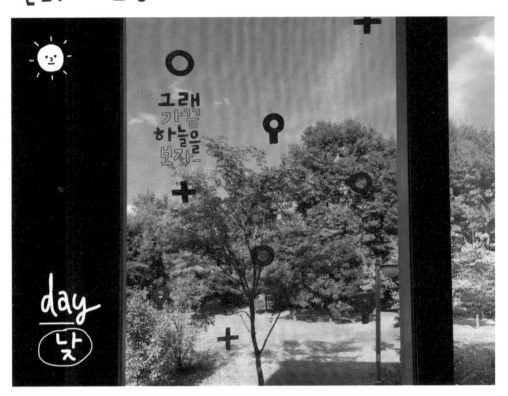

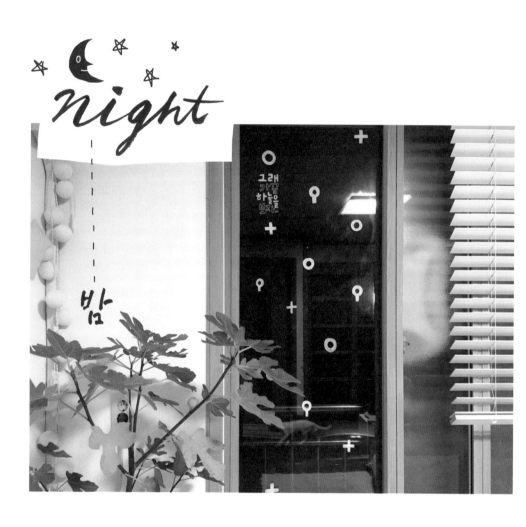

＊ 유리 전용 마카로 유리창을 꾸며 봅시다.
흰색 마카로 작업한 사진을 보면 낮엔 역광때문에 검은색으로 보이고,
밤엔 하얀색으로 보여 낮과 밤이 다르게 보이는 효과를 볼 수 있답니다.
자, 그럼 도구 소개와 함께 종이가 아닌 유리에 작업해볼까요?

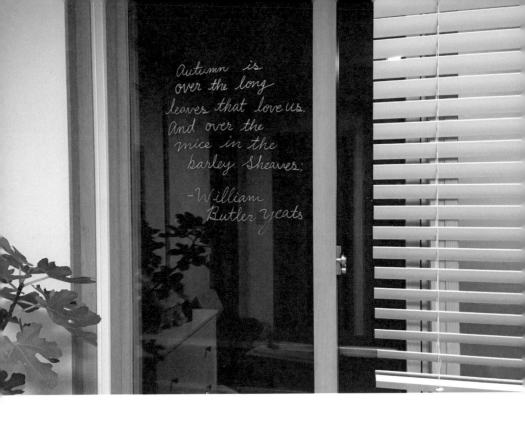

1. CKS 윈도우 마카 (수성)
2. monami 가든 마카(유성)
3. edding 페인트마카 (유성)

* 수성마카는 화장지나 물티슈로도 간단히 지울 수 있어서 손으로 만지면 번지거나
지워지므로 아이가 있거나 반려동물이 있다면 손이 닿지 않는 곳에 그림을 그리거나
글씨를 쓰는 것이 좋습니다. 유성마카는 쉽게 지워지지 않고 '시너thinner'나
'아세톤으로 지울 수 있습니다. 그래서 보통 카페 같은 상점의 유리에 그림을 그릴 때
사용됩니다. 쉽게 지워지지 않는 걸 원하실 땐 유성펜을 사용하시고 칠판처럼
쓰고 지우기 편한 걸을 원하실 땐 수성펜을 사용하시면 됩니다.

Autumn is
over the long
leaves that love us
and over the
mice in the
barley sheaves;

- William
Butler Yeats

※ 유성 마카를 이용해 따라 써보세요-

그래 그가 가끔은 하나를 보자

※ 위의 '그'처럼 글씨나 그림의 테두리를 그린 후에 삐뚤게 된 곳은 안을 칠하며 고치면서 채워 나가면 됩니다.

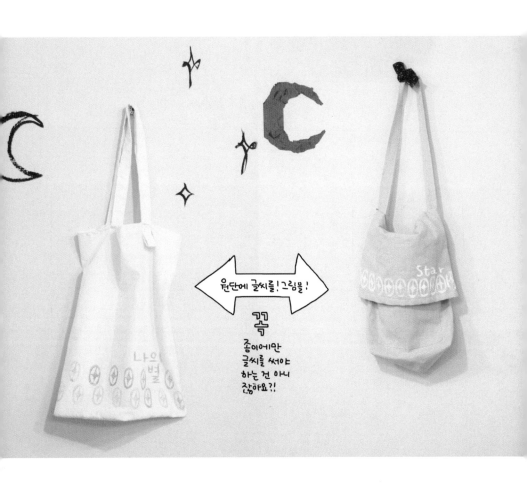

원단에 글씨를! 그림을!

꼭

종이에만
글씨를 써야
하는 건 아니
잖아요?!

에코백
리폼하기

에코백 친환경 가방 리폼 하기

어어~ 저건 꼭 해 봐야해♡

✳ 원단에 글씨 쓰기, 그림 그리기, 도장 만들어 찍기.

원단에 사용하는 물감을 이용해서 세탁을 해도 지워지지 않는 나만의 제품을 만들 수 있어요. `빼베오 Pebeo` 에서 나오는 물감 중에서 붓을 이용하는 `세타컬러 Setacolor` 와 붓 없이도 라인을 그리거나 글씨를 쓰기에 유용한 `구타 gutta` 라이너, 펜 형태로 나와 다루기 편리한 `지그 패브릭 컬러 펜`을 사용해서 글씨를 써보거나 그림을 그리거나 도장에 묻혀서 찍어 보며 가방을 리폼해봅시다!

「리폼할」 준비물

리폼할 면가방

또는

티셔츠

다리미

A4용지

→ 라미너.
물감 입구가
기다랗다.

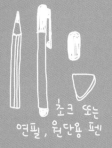

초크 또는
연필, 원단용 펜

붓

물통 · 율

뻬베오 세타컬러
Setacolor

뻬베오 구타 gutta

도장 만들 준비물

고무판화 또는 지우개

커터 칼 또는

조각 칼

다 쓴 딱풀통
또는 코르크마개

순간접착제 또는

글루건

1. 도장 만들기 (생략하고 기성품을 사용해도 됨)
 원하는 모양을 고무판화 또는 지우개에 스케치를 한다.

 ♥ → 이런 모양으로 찍히게 하려면 찍힐 그림을 제외한
 나머지를 깎아 낸다.

 ♥ → 이렇게 외곽이 찍히길 원한다면 안쪽에 하트를 깎아 낸다.
 글씨 같은 경우엔 반대로 찍히므로 2+2+ → +5+5

 이렇게 스케치한다. 헷갈릴 경우 글씨를 쓰고 거울에 비춰본다.
 도구를 잘 다룰 줄 안다면 커터 칼로도 조각이 가능하나, 서툴다면
 위험하므로 조각칼로 조각한다. 다 깎은 고무 도장은 딱풀 통 뚜껑에
 순간접착제나 글루건으로 붙여 찍을 때 편리하게 만들어 준다.

2. 준비한 가방이나 티셔츠에 도장을 찍을 자리를 생각해두고, 패턴처럼
 찍어주거나 포인트로 찍어주고, 글씨를 넣으려면 초크로 스케치한다.
 뻬베오 세타컬러를 붓에 묻혀 도장에 골고루 펴바른다.
 잘 찍히는지 종이에 연습으로 찍어보고, 다시 물감을 발라 지정해놓은 곳에
 도장을 찍는다. (세타컬러를 묻힌 붓은 물에 잘 헹궈 씻으면 된다.)
 글씨를 쓰거나 라인 그림을 그리려면 물감 입구가 뾰족해서 물감이
 가늘게 나오는 뻬베오 구타 라이너를 이용하거나 다루기 편리한
 펜 형식의 지그 패브릭 컬러 펜을 이용해도 좋다.

3. 가방에 꾸미기가 완성되면 A4용지나 깨끗한 종이를 올려놓고, 다리미로
 살짝 눌러주며 고정해준다는 느낌으로 다림질한다. (헤어 드라이기로
 뜨거운 바람을 쐬주어도 된다.) 뜨거운 열로 마무리를 해주어야 잘 안착이
 되어 세탁을 해도 벗겨지거나 지워지지 않는다.

✱ 도장으로 커튼의 아랫단을 꾸미거나 패턴처럼 전체를 찍어주어도 좋고,
 베개도 마찬가지로 꾸며주면 좋다. 하얀 캔버스나 셔츠도 좋고,
 어디든 종이 삼아 글씨도 쓰고, 그림도 그려보면 어떨까?

숲에서 주워 온 솔방울처럼 생긴 열매에
나뭇가지를 글루건으로 붙여 도구를 만들어 쓴 글씨
'숲' 배경은 그 도구에 물감을 묻혀 도장처럼
찍어서 나무를 표현하였다. 둘러보면 모든 것이
글씨를 쓸 수 있는 도구가 된다.

박카X 병을 컷팅하여 만든 유리병.
유리 컷팅기를 이용하거나, 인터넷으로
검색하면 실을 이용하여 자르는 방법도
나와 있다. ㅡ검색어: 유리 컷팅

병에 간단한 선라
도트만 찍어주어도
good!

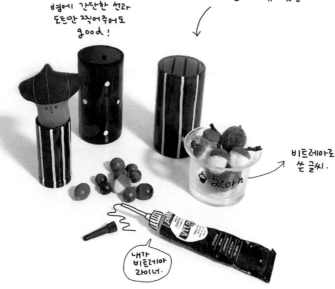

비트레아로
쓴 글씨.

내가
비트레아
라이너.

유리에
글씨 쓰기
또는 그림 그리기

앞에서 윈도우 페인팅할 때 사용한
마카를 이용해도 되고요, 유리컵 같이
물에 자주 씻어야 할 경우에 사용하는
물감은 따로 있어요. 바로 뻬뻬오 pebeo
비트레아 'vitrea' 입니다. 꼭 유리가
아너라도 물에 씻기지 않았으면 하는 것에
작업할 때 사용하면 좋아요.

준비물 - 공병이나 머그, 유리컵, 뻬뻬오 비트레아 160, 헤어드라이기, 면봉이나 화장지

1. 재활용 병은 깨끗이 씻어서 물기를 닦거나 말려서 준비한다.
2. 어디에 작업을 할 건지 재료(공병, 머그, 유리컵 등)가 준비되면 글씨는 어떻게 쓰고,
 어디에 넣을 건지 종이에 스케치를 해보고 스케치한 종이를 오려서 작업할 재료에 대본다.
3. 위치나 글씨체가 마음에 들면 재료에 뻬뻬오 비트레아 라이너로 작업을 한다.
4. 만약 틀렸을 경우, 물감이 마르기까지 시간이 걸리기 때문에 바로 화장지나 면봉으로 닦아준다.
 작업이 다 되면 헤어드라이기로 5분정도 말려주고, 물감 겉 표면이 마른 것 같으면 조심스럽게
 살짝 만져보고 더 말려주면 된다. (물감이 줄어들면서 색이 진해지고, 재료에 딱 붙는 느낌이
 들면 거의 말랐다고 보면 된다.)
5. 오븐이 있다면 160도에 25분 정도 구워준다.(반드시 오븐용 유리인지 확인해야 한다.)

※ 과자 봉투에 제품명도 적고,
작은 글씨틀로 꾸며 보아요.

나도 카피라이더!
캘리그라퍼!

드다란

제품명
쓰기

제품에 글씨 써보기

제품의 이름을 지어보고, 제품의 특성에
맞게 글씨체를 만들어 써보세요.
내가 지은 이름과 캘리그라피로 된
제품을 볼 수 있어 재밌을 거예요!

제품명
쓰기

＊ 글씨를 쓰기 전에 빈 공간에
선을 그어 봐서 펜의 굵기를
확인한 후에 쓰세요 -

It's
mine
내꺼이는

집에서 사용하는 병에 이름을
써보세요. 내가 만든 수제청이나
담겨 있는 내용물을 적는다던가
원하는 이름을 지어서 적고 '내꺼' 포스를
풍겨 보세요. 뚜껑에도 써보고, 그림을 그리며
글씨 주변도 꾸며보세요. 재있을 거예요!

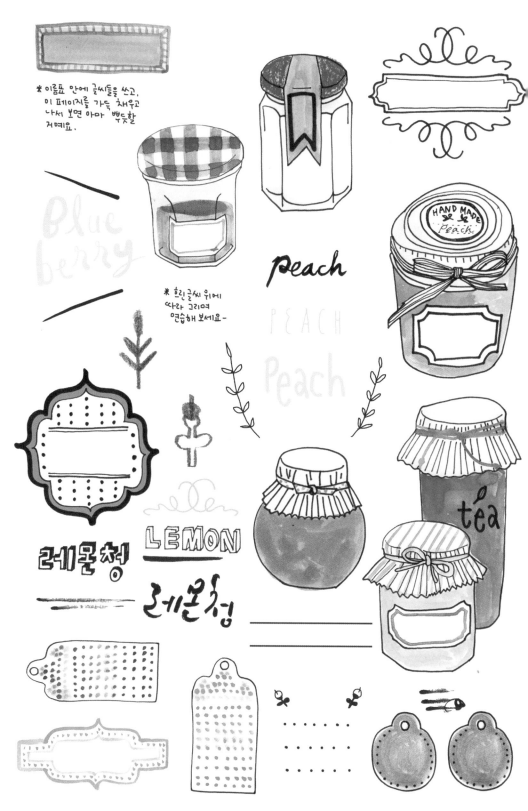

※ 이름표 안에 글씨들을 쓰고,
이 페이지를 가득 채우고
나서 보면 아마 뿌듯할
거예요.

※ 흐린 글씨 위에
따라 그리며
연습해 보세요-

Blue berry

Peach

PEACH

Peach

HAND MADE
~ peach ~

LEMON

레몬청

레몬청

tea

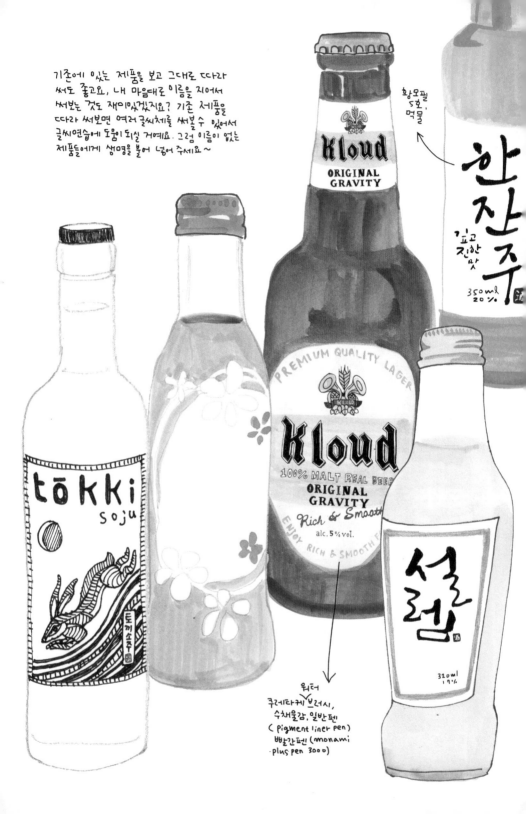

기존에 있는 제품을 보고 그대로 따라라
써도 좋고요, 내 마음대로 이름을 지어서
써보는 것도 재미있겠지요? 기존 제품을
따라 써보면 여러 글씨체를 써볼 수 있어서
글씨연습에 도움이 되실 거예요. 그럼 이름이 없는
제품들에게 생명을 불어 넣어 주세요~

황모필
5호,
먹물

한잔주

깊고진한맛

350ml
20%

Kloud
ORIGINAL GRAVITY

PREMIUM QUALITY LAGER

Kloud
100% MALT REAL BEER
ORIGINAL
GRAVITY
Rich & Smooth
alc. 5% vol.
ENJOY RICH & SMOOTH

tōkki
soju

설렘

320ml
19%

워터
쿠레다케 브러시,
수채물감, 일반펜
(pigment liner pen)
빨간펜 (monami
plus pen 3000)

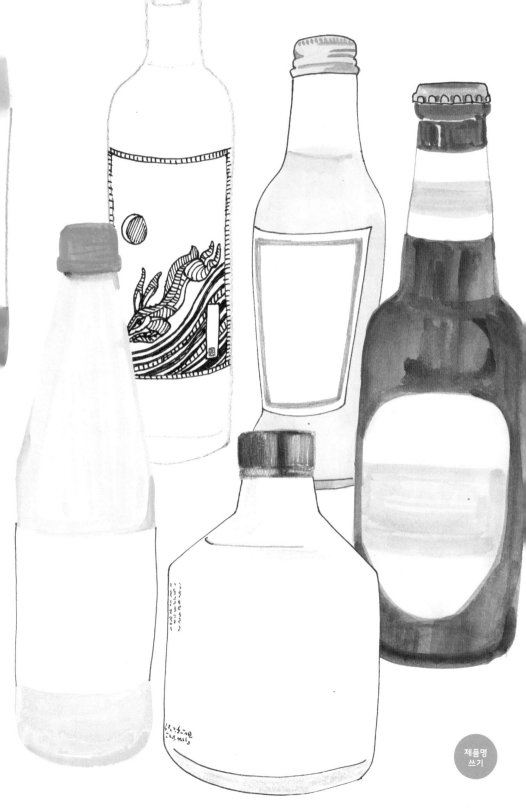

제품명
쓰기

HAND CREAM

굵은 글씨나 얇은 글씨를
병에 어울리게 써 보세요.
cleansing 제품이나
Body 제품도 좋고, 원하는
병의 이름이나 문구도
좋아요.

lo
an
Pea

Rose, 장미 같이 영문이나
한글로 꽃이름을 써서
제품명을 완성해
보세요.

검은색이나 흰색 펜도
좋고요, 어두운 색 종이에
쓰기 좋은 금은색 같은
펜도 좋아요. 제품 이름을
지어서 써 보거나 사용하고
있는 제품에 있는 영문을 따라
써 보세요. 이것 또한 글씨
쓰는 감각을 붙여 주는 데
도움이 될 거예요.

john va

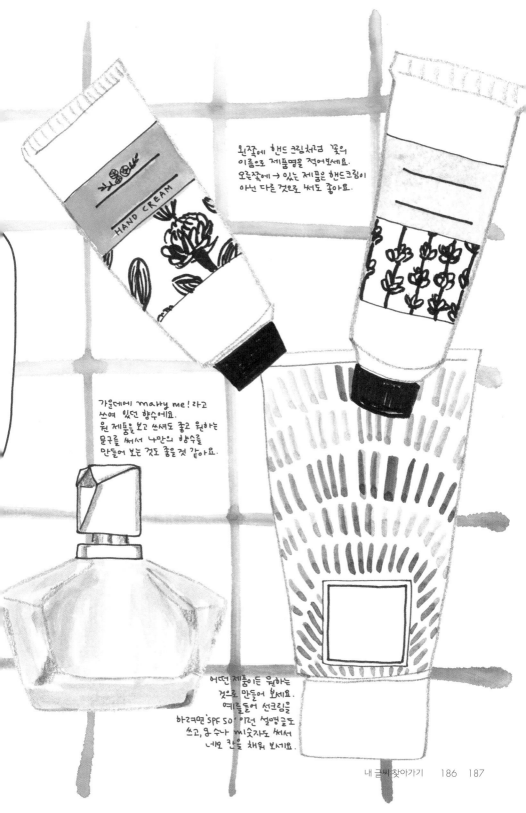

왼쪽에 핸드 크림처럼 꽃의
이름으로 제품명을 적어보세요.
오른쪽에 → 있는 제품은 핸드크림이
아닌 다른 것으로 써도 좋아요.

HAND CREAM

가운데에 marry me! 라고
쓰여 있던 향수예요.
원 제품을 보고 써셔도 좋고 원하는
문구를 써서 나만의 향수를
만들어 보는 것도 좋을 것 같아요.

어떤 제품이든 원하는
것으로 만들어 보세요.
예를 들어 선크림을
하려면 SPF 50 이런 설명글도
쓰고, 무슨나 씨앗자도 써서
네모 칸을 채워 보세요.

＊ 이름이나 사인, 무엇이든 좋아요. 나만의 흔적을 남겨 함께 에필로그를 완성해보아요!

우리 주변에서 흔히 쓰이는 것들을 이용하여
나만의 것으로 만드는 경험은 소소하지만
특별함을 줍니다.

특별하다는 것은 오롯이 나의 시간 속으로 들어가서
별 것 아닌 것조차 파도처럼 크게
느낄 수 있는 감정이 아닐까요?

평소에는 느끼지 못했던,
당연하듯 잊어버렸던 그 물결치는 감정들.

잔잔했던 당신의 마음이
손으로 이뤄내는 따뜻한 경험을 통해
삶의 온기가 열정적으로
넘실대길 바랍니다.

이 책은 이제 세상에 둘도 없는,
이 속에서 여러 시간을 보냈을
당신이 만든 책입니다! ·‿·

이 책에서
글이 인용된 도서

《맥베스》 셰익스피어
《리차드 2세》 셰익스피어
《사람의 마을에 꽃이 진다》 도종환
《삶을 견뎌내기》 헤르만 헤세
《고백》> 장 자크 루소
《속도에서 깊이로》> 윌리엄 파워스
《침묵에 다가가기》 모리스 블랑쇼
《바가바드 기타》
《논어》 공자
《인간적인 너무나 인간적인2》 니체
《반지의 제왕》 J.R.R 톨킨

이 책에서
대사가 인용된
영화/TV 프로그램

<곰돌이 푸>

이 책에서
가사가 인용된 곡

<바람이 분다> 이소라

{ 따뜻한
손글씨 }

1판 1쇄 인쇄 2017년 1월 13일
1판 1쇄 발행 2017년 1월 23일

지은이 임소희(라라)
펴낸이 김기옥

실용본부장 박재성
편집 류인경, 이나리
영업 김선주
커뮤니케이션 플래너 손혜인
지원·제작 고광현, 김형식, 임민진

디자인 나은민

인쇄·제본 (주)상지사 P&B

펴낸곳 컴인
 주소 121-839 서울시 마포구 양화로 11길 13 5층
 전화 02-707-0337
 팩스 02-707-0198
 홈페이지 www.hansmedia.com

출판신고번호 제2017-000003호, 신고일자 2017년 1월 2일

컴인은 (주)한즈미디어의 프리미엄 브랜드입니다.
책값은 뒤표지에 있습니다.
잘못 만들어진 책은 구입하신 서점에서 교환해 드립니다.

tag
&
POST
CARD

태그와 엽서

나만의 태그와 엽서를
만들어 선물하거나
나의 물건 또는 방에
꾸며보세요.

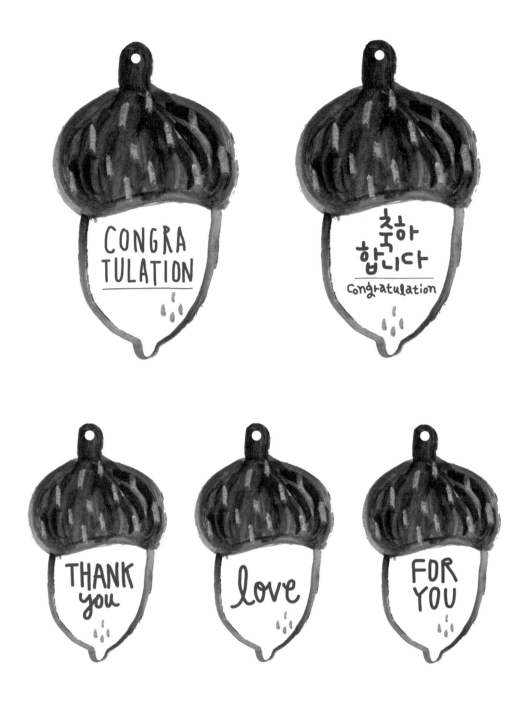

CONGRA
TULATION

축하
합니다
Congratulation

THANK
you

love

FOR
YOU

✳ 뒷면에는 받는 분 이름과 보내는 분 이름 또는 간단히 편지를 써보세요.

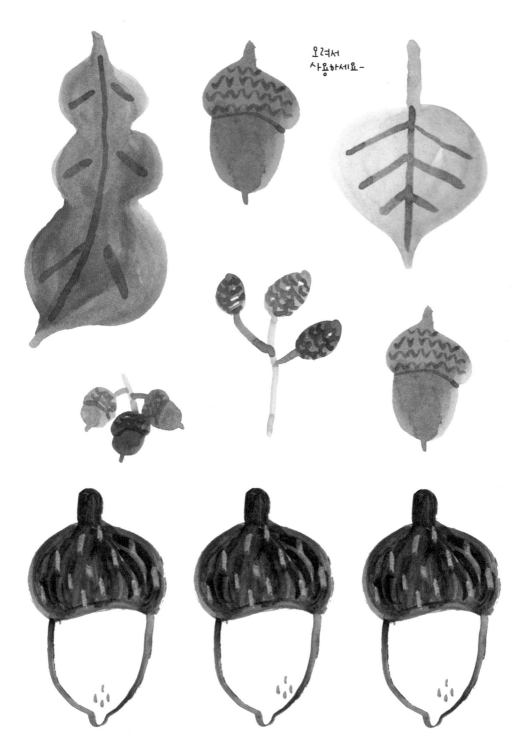

오려서
사용하세요~

※ 전달할 메시지를 쓰거나 포장할 때 끈에 매달아 장식해서 묶어 보세요.

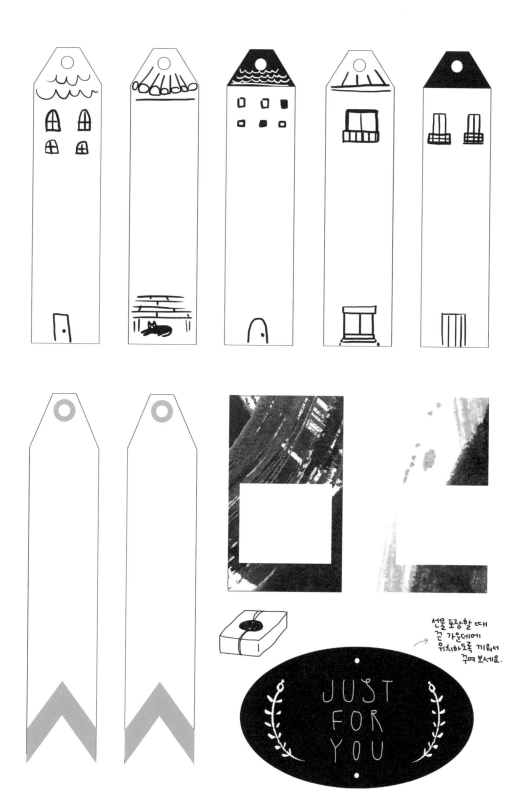

선물 포장할 때
끈 가운데에
위치하도록 끼워서
꾸며 보세요.

JUST
FOR
YOU

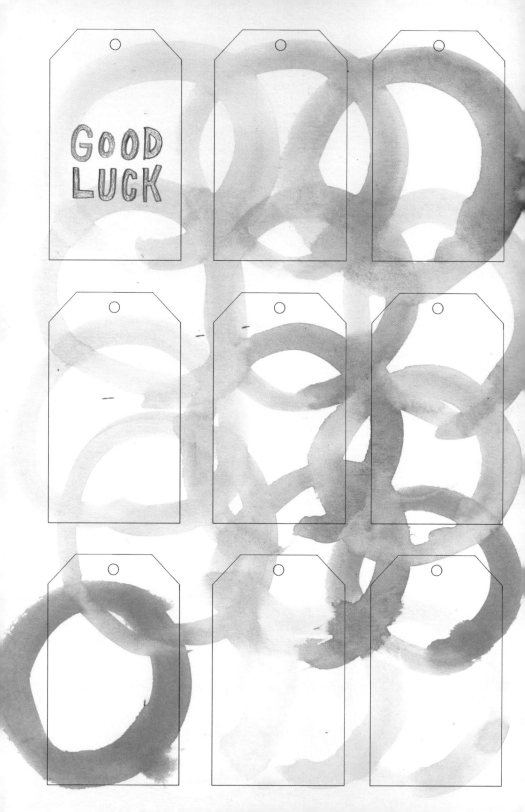

GOOD
LUCK

Thank you

POST CARD © LARA

for
you

POST CARD © LARA

DON'T WORRY

POST CARD © LARA

구름다락밑으

구름닫

구름다락위상

구름다락위

구름닫상위

POST CARD © LARA

POST CARD © LARA

wonderland

laRa

※ 오려서 엽서로 쓰거나 액자에 넣는 그림으로도 좋아요.

POST CARD © LARA

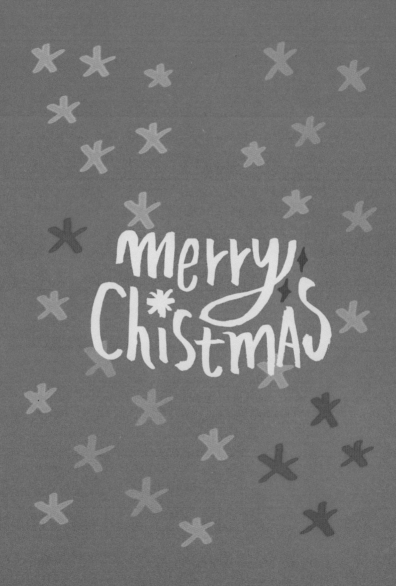

POST CARD © LARA

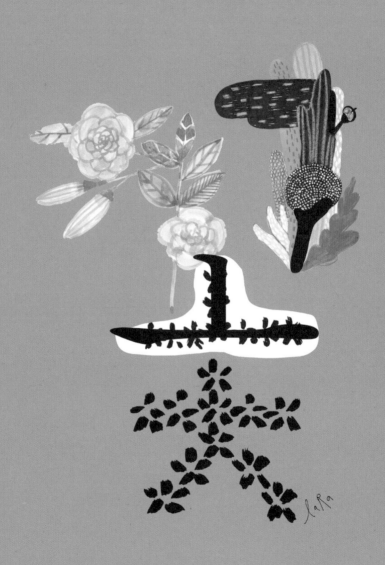

POST CARD © LARA

POST CARD © LARA

POST CARD © LARA

※ 빈 공간에 메시지를 담아 보세요.

POST CARD © LARA

POST CARD © LARA

In